이야기가 함께 하는

숨은 그림
&
미로 찾기

차례

이 책을
재미있게 즐기는 법

하나!

이야기 장면 속 구석구석에
숨어 있는 그림을 찾아보아요!

이 책을
재미있게 즐기는 법

둘!

Goal!

동물 친구들을 도와
미로를 통과해 보세요!

Start!
▶

준비 끝!

지금부터 이야기 속으로 들어가 볼까요?

집배원 아저씨

집배원 아저씨가 오는 날은
모두들 새로운 소식을 기대하며 들뜨곤 해요.
반가움 가득한 마을 구석구석에서
숨은 그림을 찾아보아요!

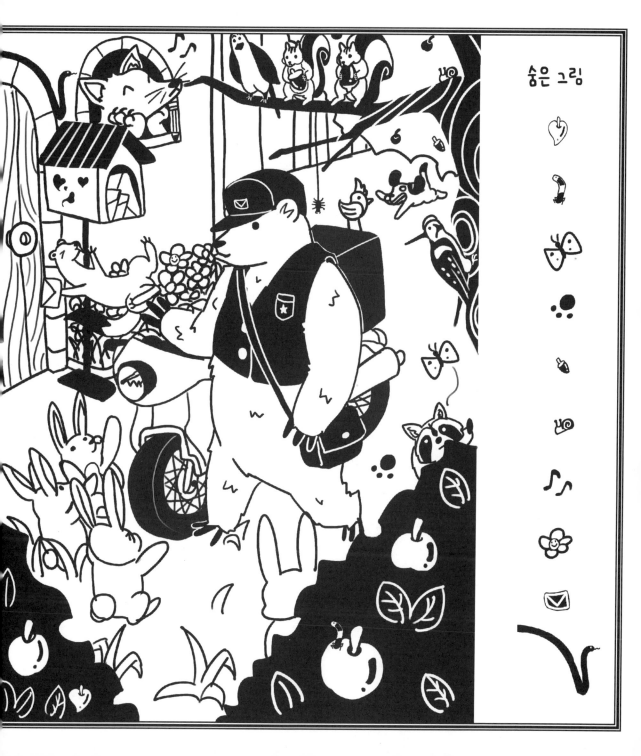

숨은 그림

소식을 전해 주러

모두에게 편지를 전해 주고
이제 마지막 배달을 할 차례예요.
집에서 편지를 기다리고 있는 다람쥐에게
편지를 전해 주러 가요!

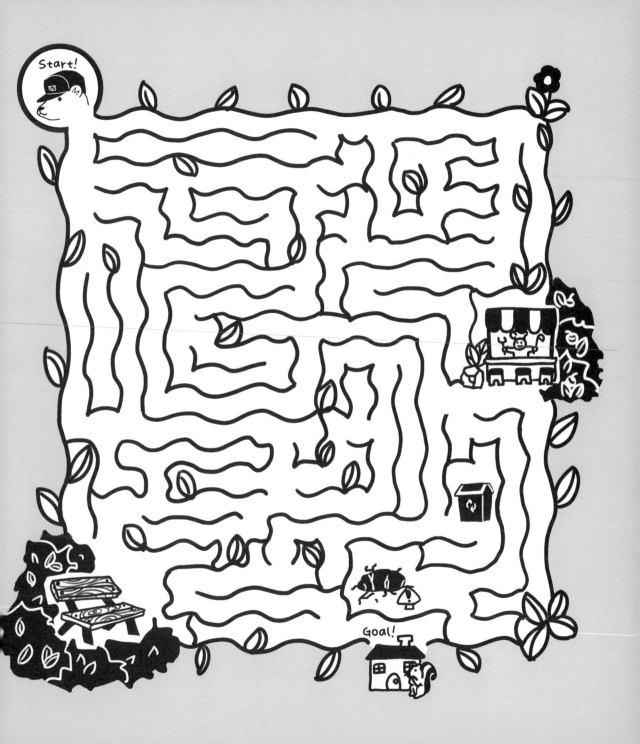

거북이 공항

거북이들의 휴가철이 다가왔어요.
공항 가득 여행을 떠나려는 손님이 가득하네요.
비행기를 기다리는 거북이들 사이로
숨은 그림을 찾아보세요!

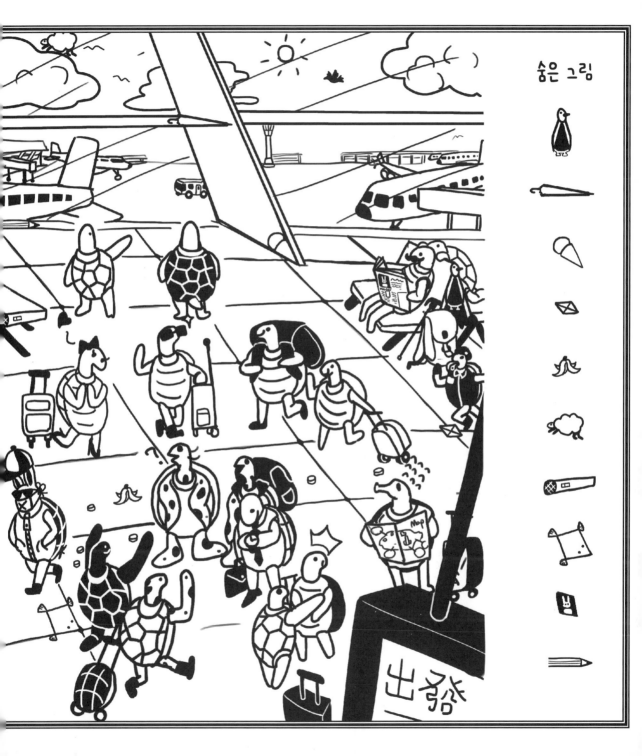

숨은 그림

범인을 잡아라!

삐익——!
소리에 비행기를 타려던 손님들이 돌아봤어요.
어머나! 변장을 하고 숨어든 현상범이 있지 뭐예요?
토끼가 도망가 버리기 전에
공항 경찰에게 길을 안내해 보아요!

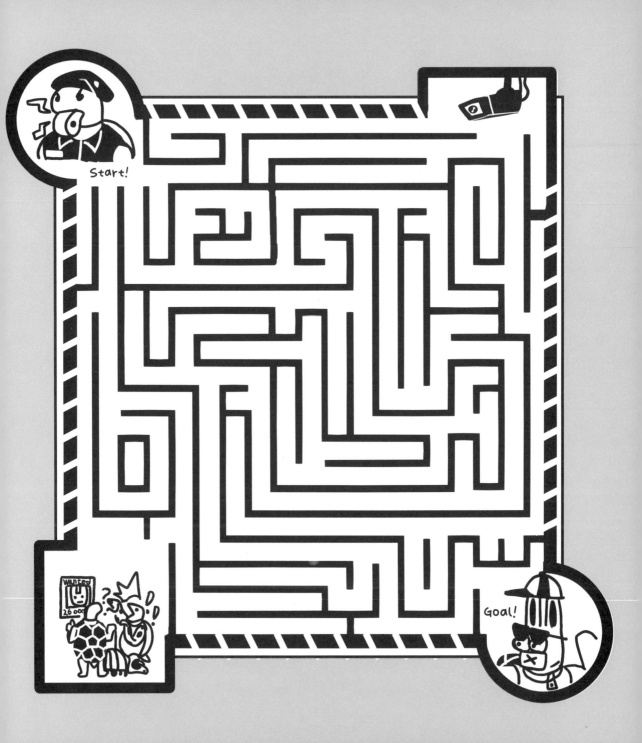

햄스터 랜드

오늘도 즐거운 햄스터 랜드예요.
아하하, 물통에 비친 모습에 놀랐나 봐요.
귀여운 햄스터들을 감상하면서
숨은 그림도 찾아볼까요?

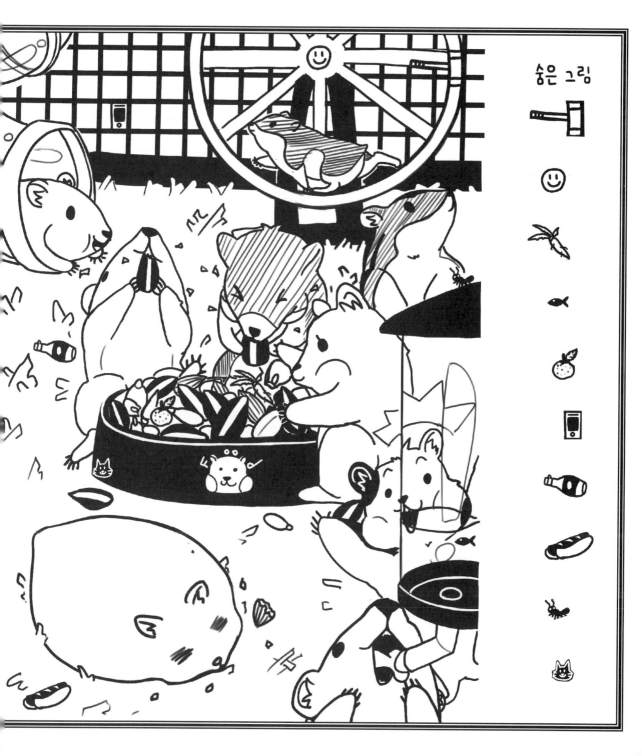

숨은 그림

비상식량

아흐음 잘 잤다~!
한숨 푹 자고 일어나 보니 식사시간이 끝나 있어요.
하지만 햄보는 걱정이 없어요. 이럴 때를 대비해서
숨겨둔 음식들이 있었거든...요?
그런데...아무래도 어디에 두었는지 까먹었나 봐요!
배고픈 햄보의 비상식량을 찾아 주세요!

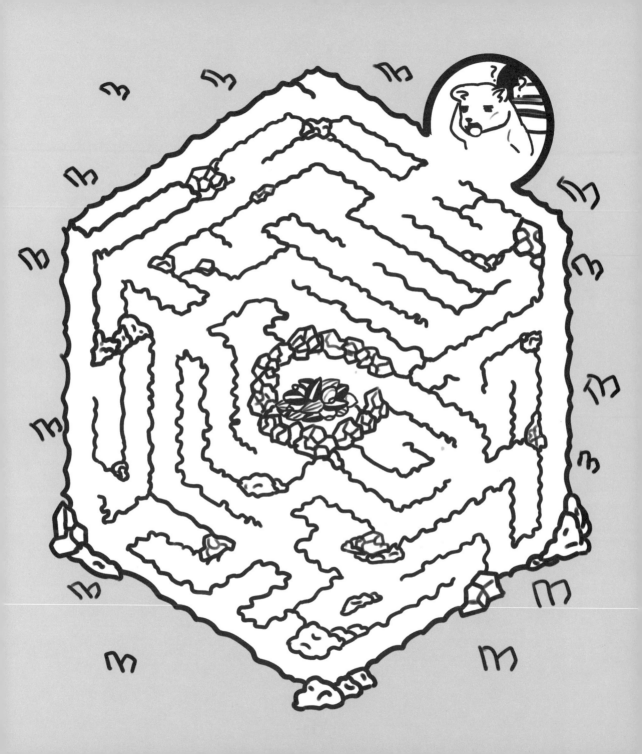

4

하마줌마의 파이

하마줌마는 요리를 정말 잘해요.
오늘도 하마줌마의 파이를 먹으러 마을 아이들이 왔네요.
시끌벅적한 주방 곳곳에
숨어 있는 물건들을 찾아보아요!

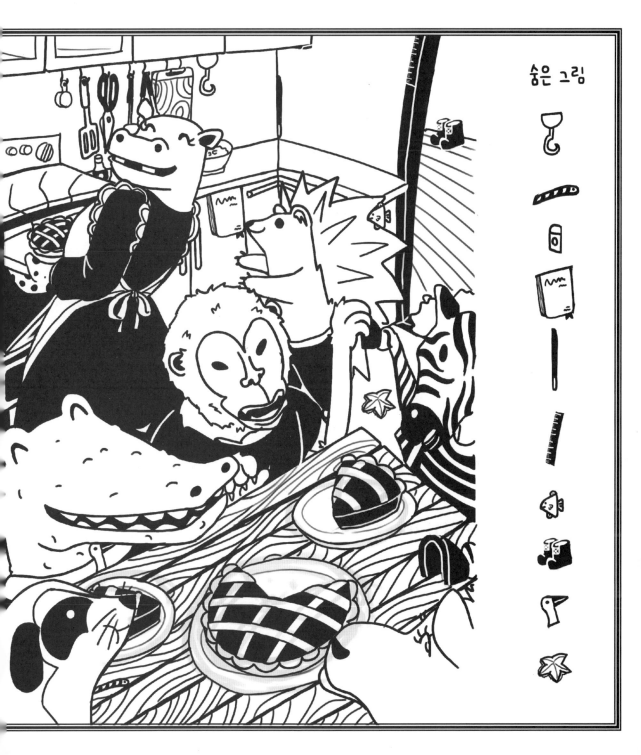

숨은 그림

심부름 길

맛있게 파이를 나누어 먹고 있을 때였어요!
이런...! 그만 재료가 다 떨어져 버렸지 뭐예요?
심부름을 위해 길을 나선 도치가
과일가게까지 무사히 갈 수 있도록 도와주세요!

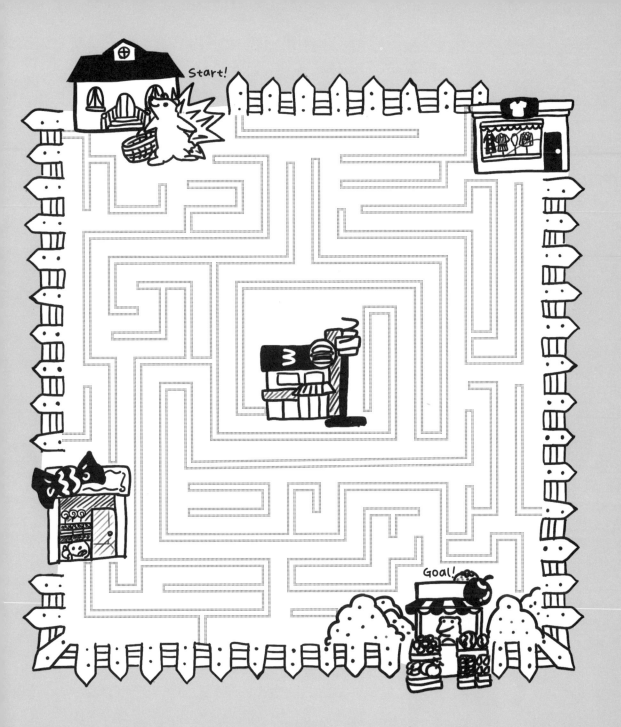

고양이 강습

오늘은 고양이 특수요원들의
낙하산 훈련 날이에요.
중요한 것은 집중력과 관찰력이죠.
집중해서 숨은 그림을 찾아보아요!

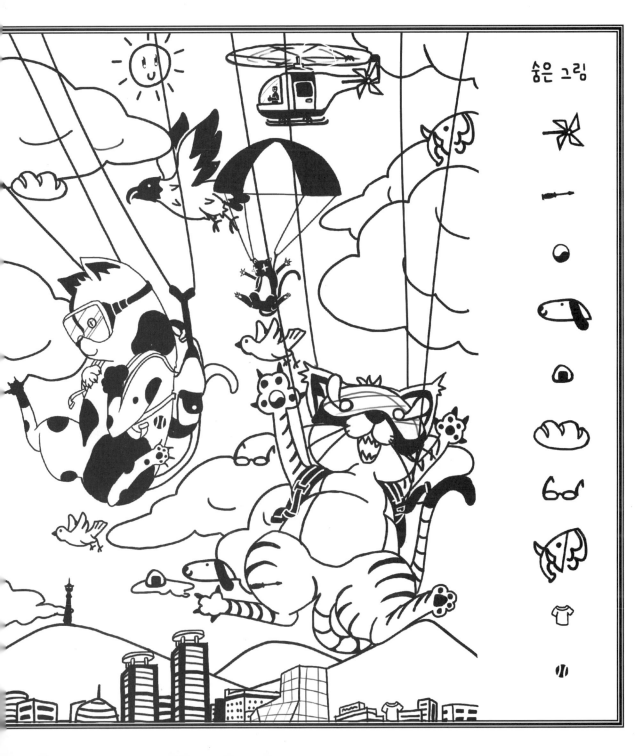

숨은 그림

길을 잃었다...

너무너무 무서워서 질끈! 눈을 감은 사이
동료들과 다른 외딴 풀숲에 떨어지고 말았어요!
어서 빨리 동료들과 합류할 수 있도록
길 잃은 고양이를 안내해 주세요!

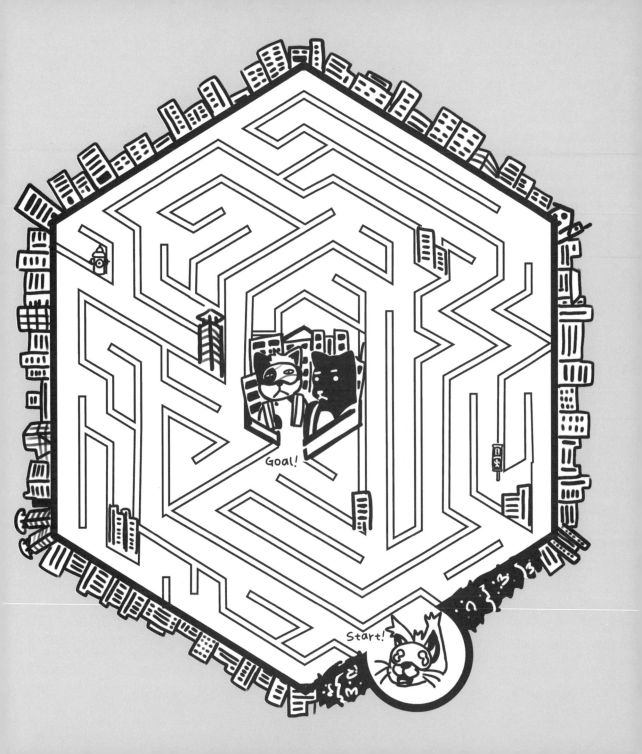

Goal!

Start!

소방관 친구들

"불이야!" 하고 숲 속 어디선가 외치면
소방관 친구들이 곧장 달려와요.
대원들이 모두 모인 사진 속에서
숨은 그림을 찾아보아요!

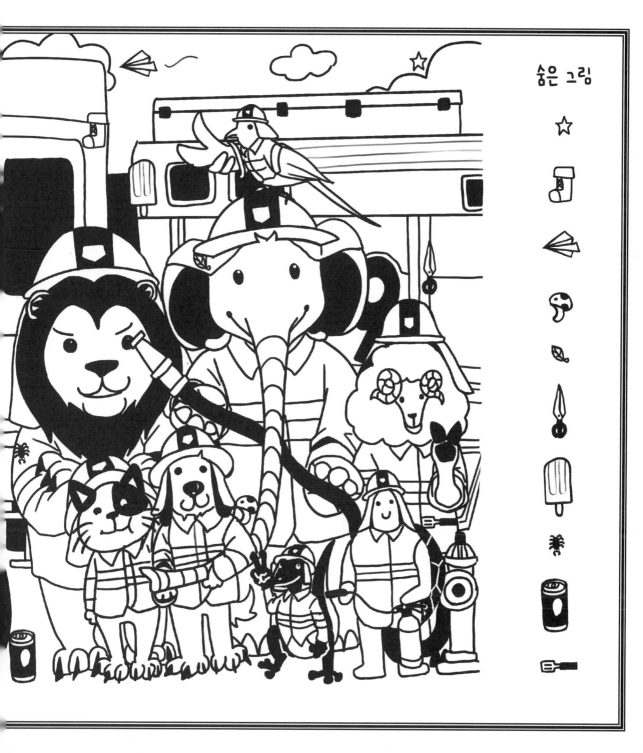

숨은 그림

출동! 소방대원!

저런! 숲 한가운데서 불이 났어요!
하지만 크게 걱정하지 말아요.
소방대원 친구들이 출동했으니까요!
굽이진 숲길을 지나
소방대원 친구들이
길을 찾도록 도와주세요!

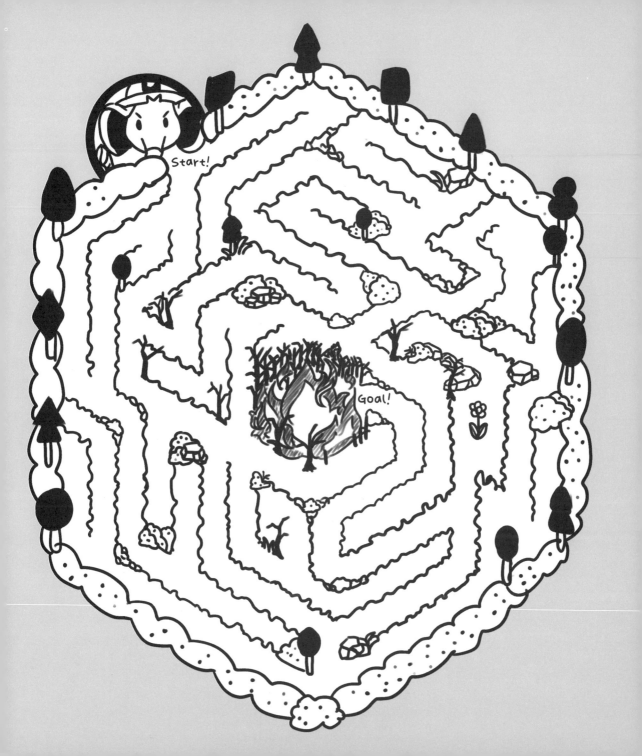

늑대군의 모자 트럭

두 달에 한 번쯤 마을을 찾아오는 늑대군은
멋진 모자를 잔뜩 실은 트럭을 타고 와요.
동물 친구들과 모자 구경도 하면서
숨은 그림을 찾아볼까요?

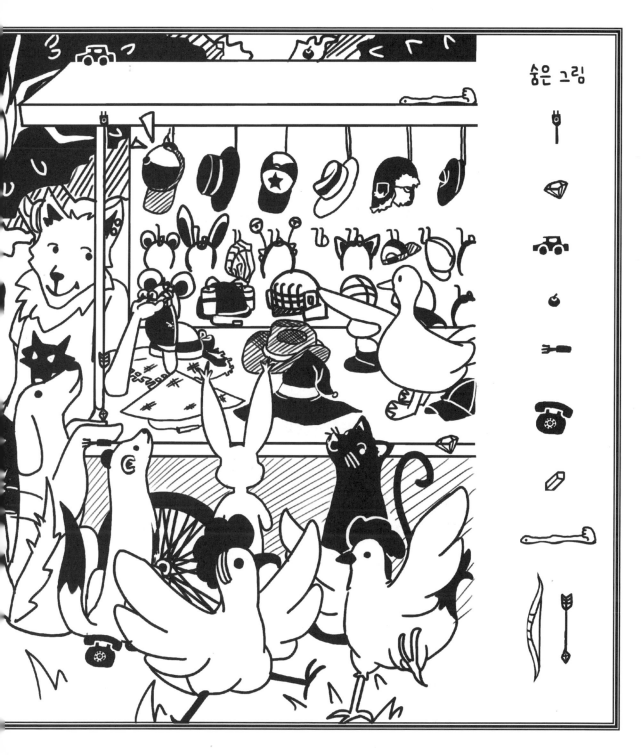

바람이 부는 바람에...

꽤액!
오리가 소리 질렀어요.
방금 산 모자가 바람에 날아가 버렸거든요.
연못 한가운데에 빠진 모자를 주울 수 있게
오리를 안내해 주세요!

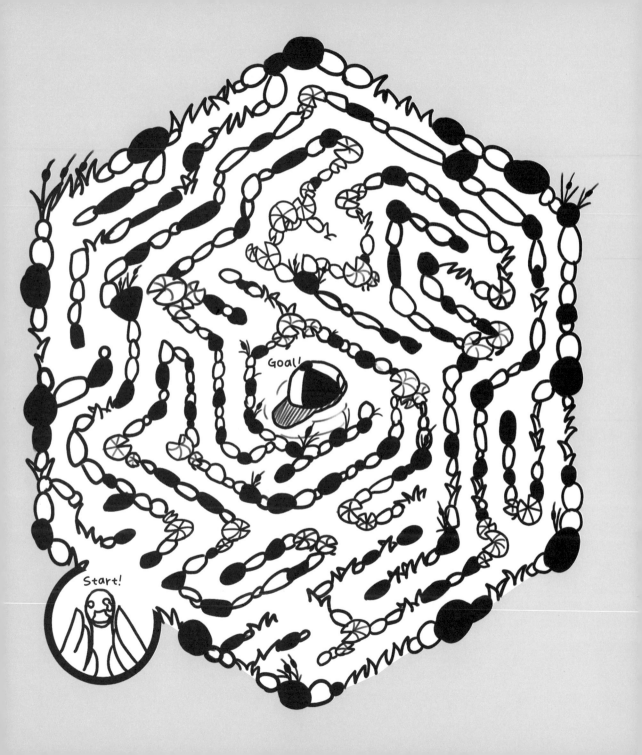

8

나무 위 친목회

자주 만나다 보면 쉽게 친해지곤 하죠?
나무 위 주민들도 그렇게 친해진 사이랍니다.
화기애애한 분위기 속에서
숨어 있는 그림을 찾아보아요!

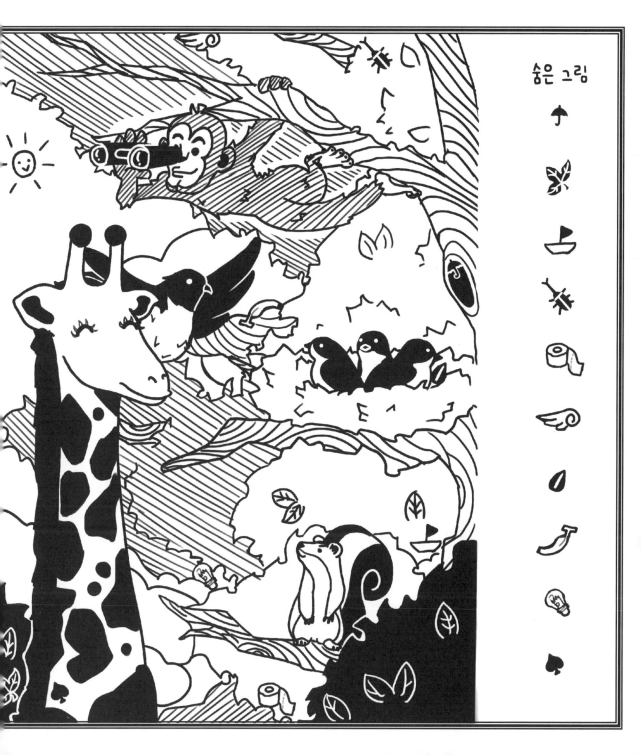

숨은 그림

보물찾기

망원경으로 주변을 둘러보던 중
원숭이가 보물상자를 발견했어요!
그런데 저기엔... 상자와 비슷하게 생긴 괴물도 있네요!
원숭이가 진짜 보물상자에 도착할 수 있도록
도와주세요!

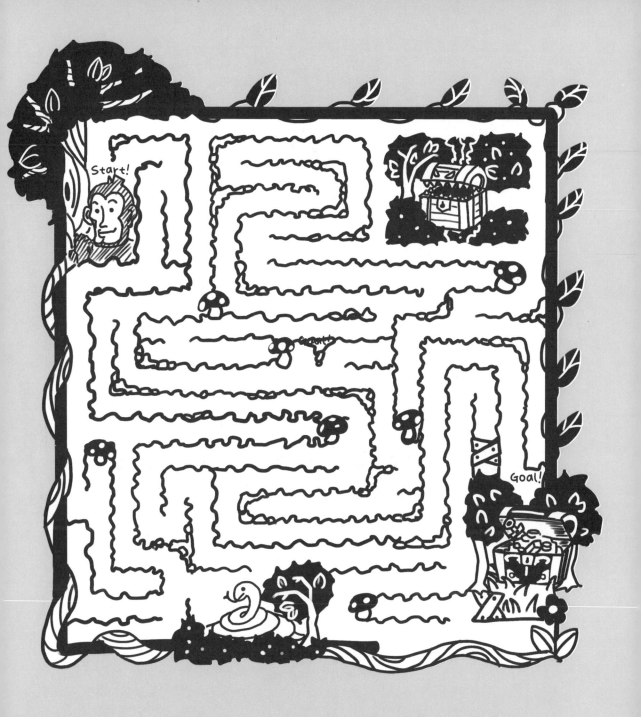

펭귄마을 눈 축제

펭귄마을에 눈이 내려요.
눈사람도 만들고 눈덩이도 던지며 축제를 즐기고 있어요.
새하얗게 뒤덮인 축제의 현장 속에서
숨은 그림을 찾아볼까요?

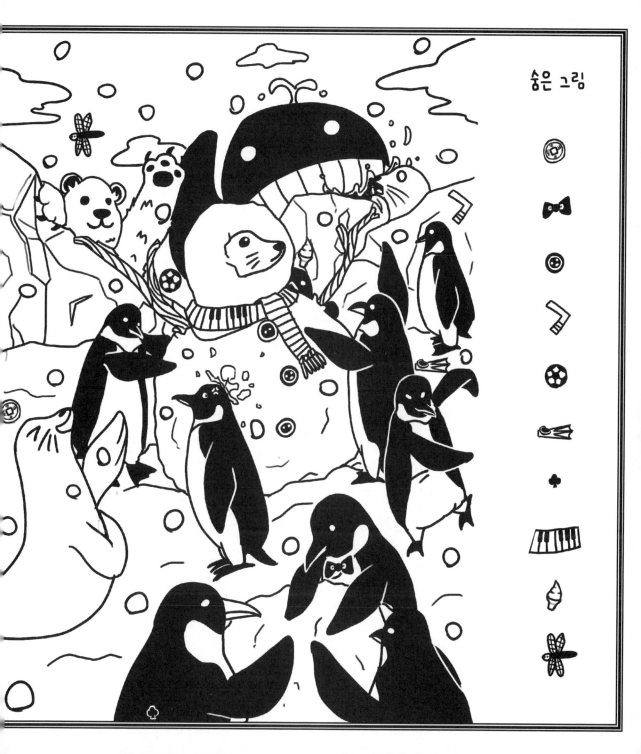

숨은 그림

당근이 부족해

눈사람을 만들 당근이 부족해요!
들자 하니 따뜻한 남쪽 마을에는
당근을 파는 토끼 상인이 있다더군요.
펭귄이 남쪽 마을까지 잘 도착할 수 있게
길을 찾아 주세요!

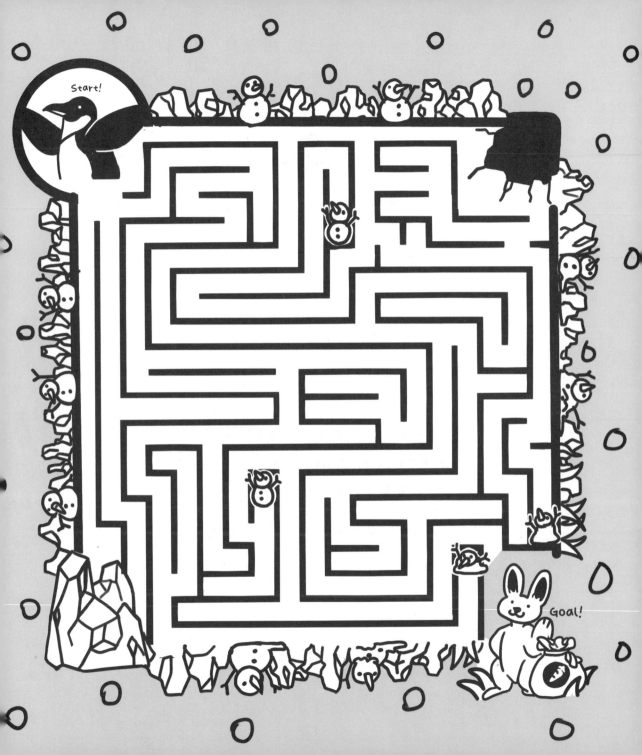

Start!

Goal!

숲의 명소 온천폭포

깊은 숲 속을 헤치고 들어가다 보면
따뜻한 물이 떨어지는 폭포가 있대요!
온천욕을 즐기고 있는 동물들 사이에
숨어 있는 그림을 찾아보아요!

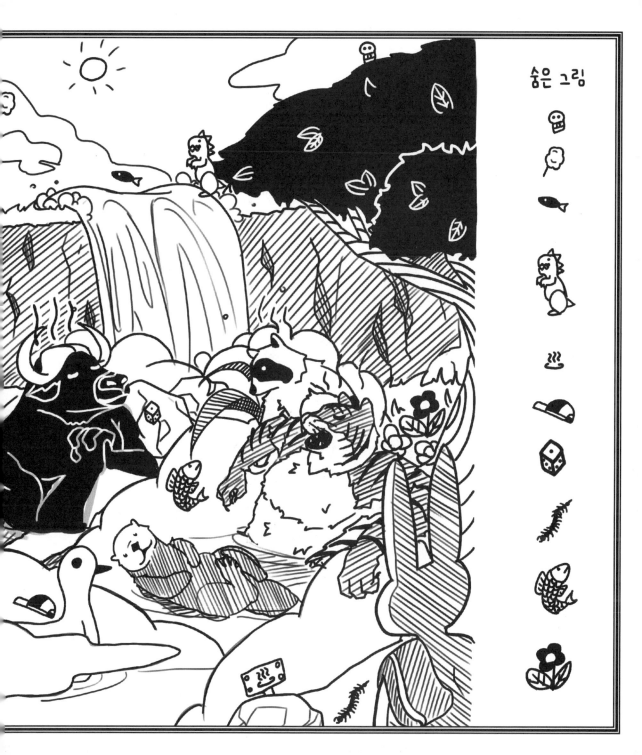

숨은 그림

옷을 찾아서

음매~ 시원하다!
물소가 목욕을 마치고 나왔어요.
옷을 입어야 하는데... 앗!
너무 오래 있었는지 현기증이 나네요.
어지러운 물소를 도와
옷까지 안내해 주세요!

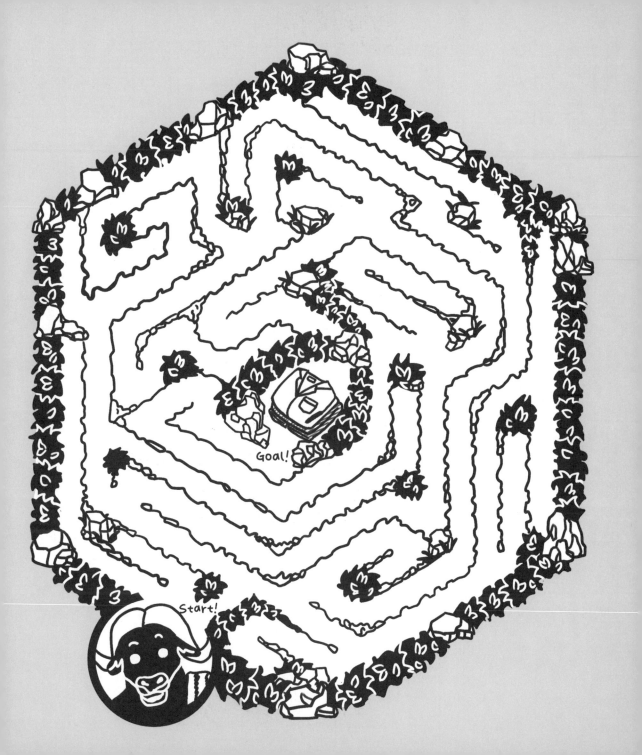

Start!

Goal!

롤러코스터

놀이공원에서는 역시 롤러코스터지!
...라며 호기롭게 탔지만 역시 무서운 건 무섭네요.
빠르고 무서워서 정신은 없지만
숨겨진 그림을 찾아보아요!

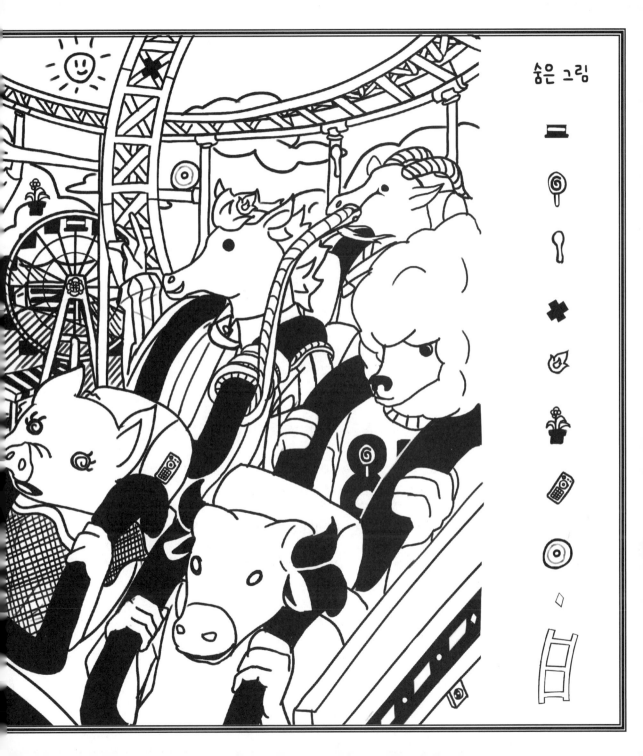

숨은 그림

청천벽력!

안 그래도 무서운데 청천벽력 같은 소식이에요!
방향을 조절하는 시스템이 고장나서
수동으로 방향을 바꿔야 한대요!
무사히 도착지점까지 갈 수 있도록
열차를 잘 안내해 주세요!

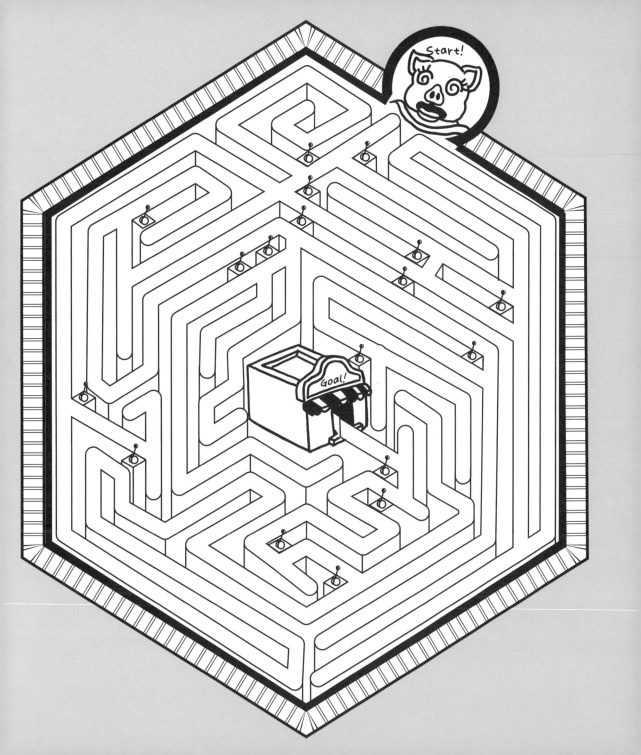

바닷속 등교길

"안녕~." 하고 바닷속 친구들이 손을 흔들어요.
등교길에 만난 친구들이 반가운 모양이에요.
인사를 나누는 친구들 사이사이
숨은 그림을 찾아볼까요?

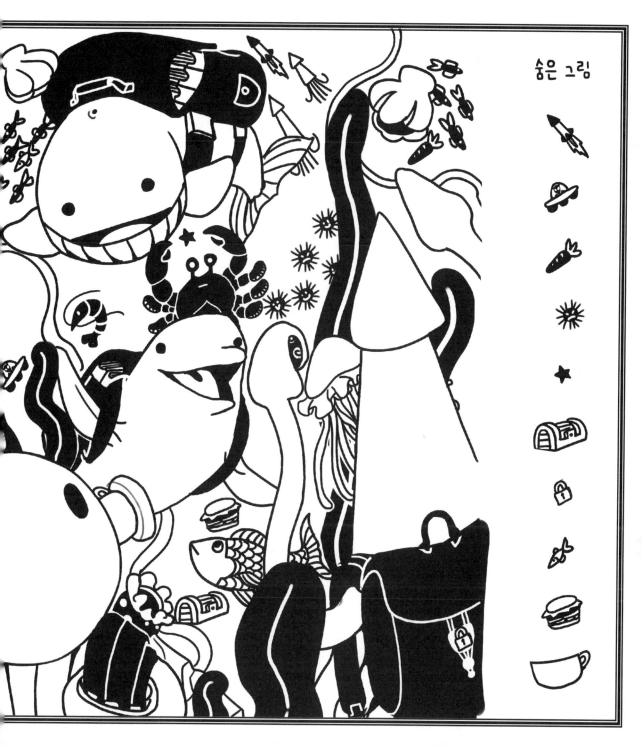

숨은 그림

도시락을 전해 주러

"이걸 어째... 깜빡한 모양이네."
두고 간 도시락을 보고 문어 엄마가 말했어요.
얼마 지나지 않아 집을 나선 문어 엄마가
문어의 학교까지 잘 도착할 수 있도록
안내해 보아요!

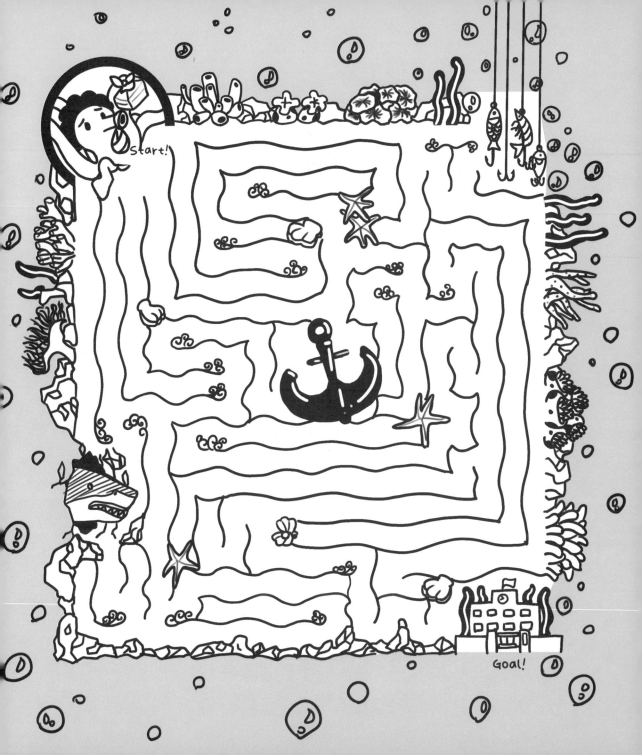

Start!

Goal!

코스프레 캠프파이어

유니콘, 구미호, 달토끼, 혹은 서로가 서로로
분장을 하고서 캠프파이어를 즐기고 있어요.
불꽃이 밝힌 밤 풍경에서
숨은 그림을 찾아보아요.

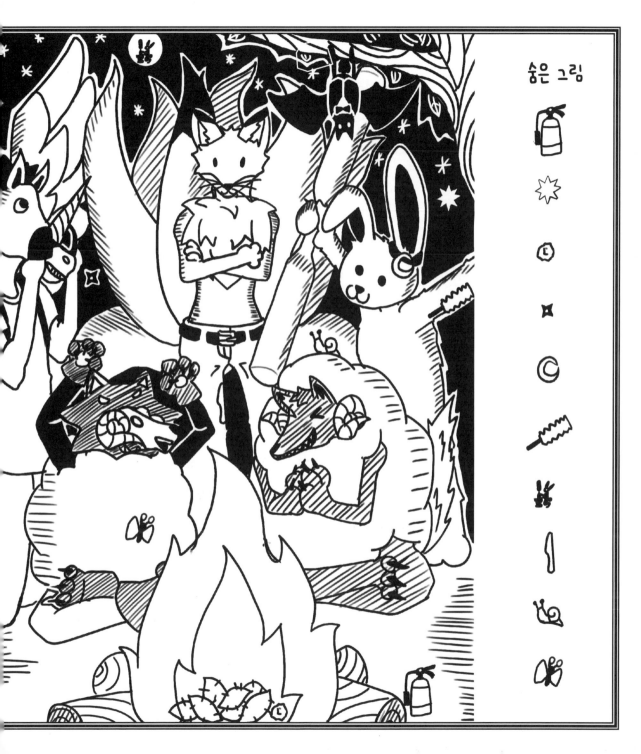

숨은 그림

지각이다 지각!

어울리는 분장이 뭘까 고민하다가
그만 약속시간에 늦고 말았어요.
깜깜한 밤에 길을 잃지 않도록
올빼미에게 길을 알려 주어요!

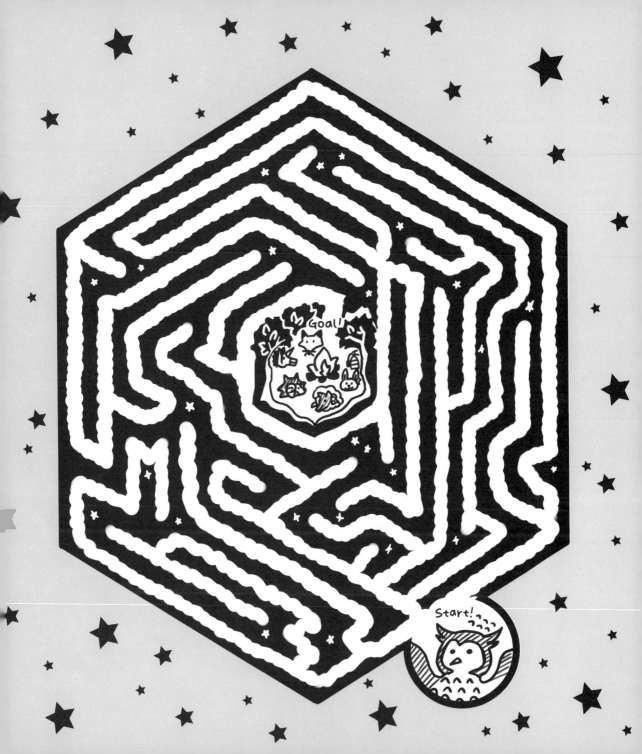

깜짝 상자

선물상자를 발견한 뱁새들은 기대에 부풀었어요.
그런데... 으악! 누군가가 장난을 쳤지 뭐예요?
놀란 뱁새들 사이로
숨은 그림을 찾아볼까요?

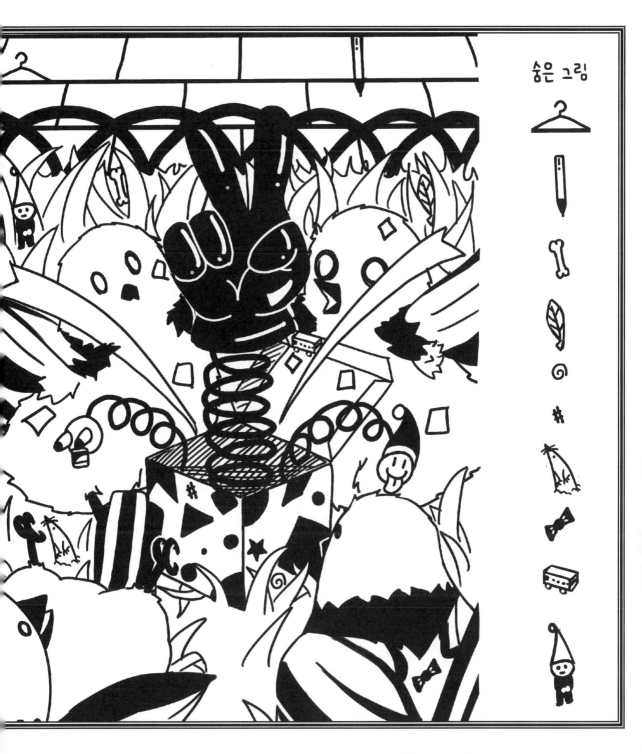

나 화났다!

콩닥콩닥 아직도 놀란 가슴이 진정되지 않아요.
누가 이런 장난을 친 걸까요?
짐작 정도는 가요, 아마 지금쯤 배를 잡고 깔깔거릴 거예요!
장난을 친 뱁새를 잡을 수 있게
화가 난 뱁새를 안내해 보아요!

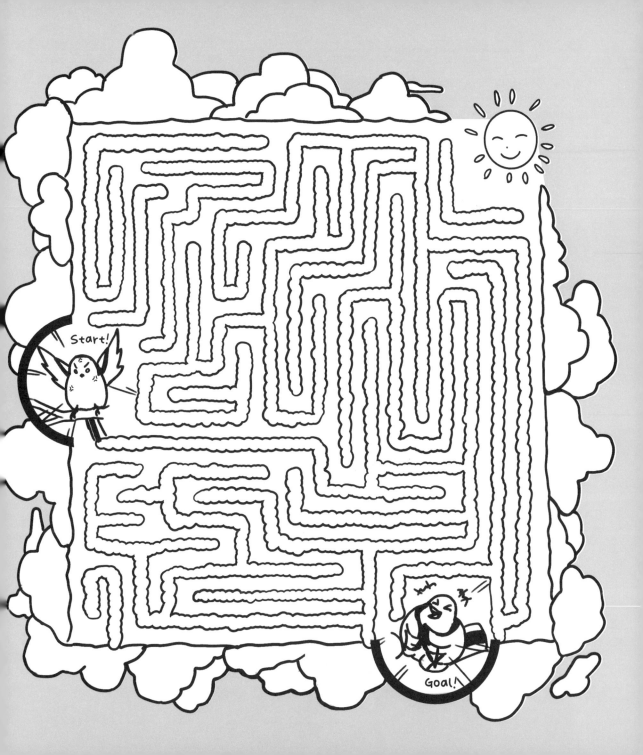

당근을 지켜라

욕심 많은 말 토마는
이맘때면 항상 들이닥치는 불청객이에요.
당근을 사수하려 도망치는 토끼들 사이에서
숨은 그림을 찾아보아요!

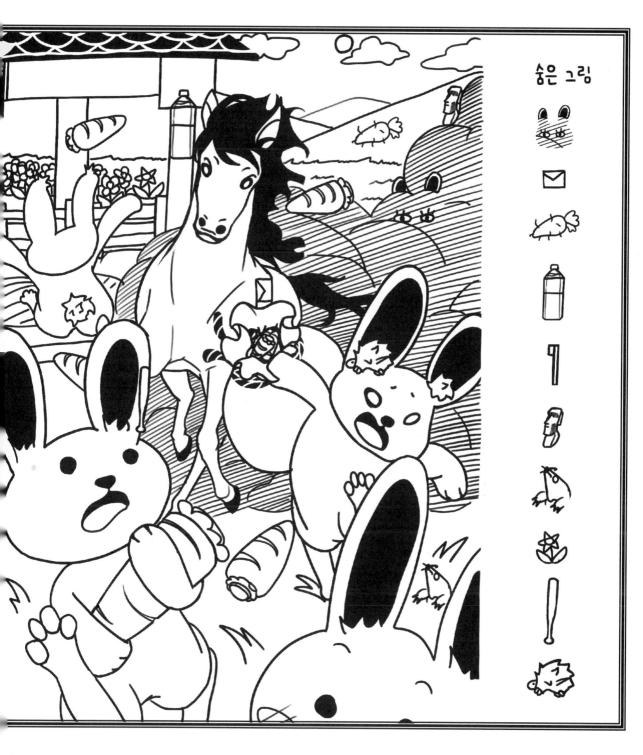

숨은 그림

지금이야 어서!

켈록켈록 모래먼지에 정신을 못 차리는 사이
혼자 떨어져 버렸어요!
다행히 멀리 손을 흔드는 친구들이 보이네요.
잠들어 있는 토마를 피해
친구들에게 갈 수 있도록 도와주세요!

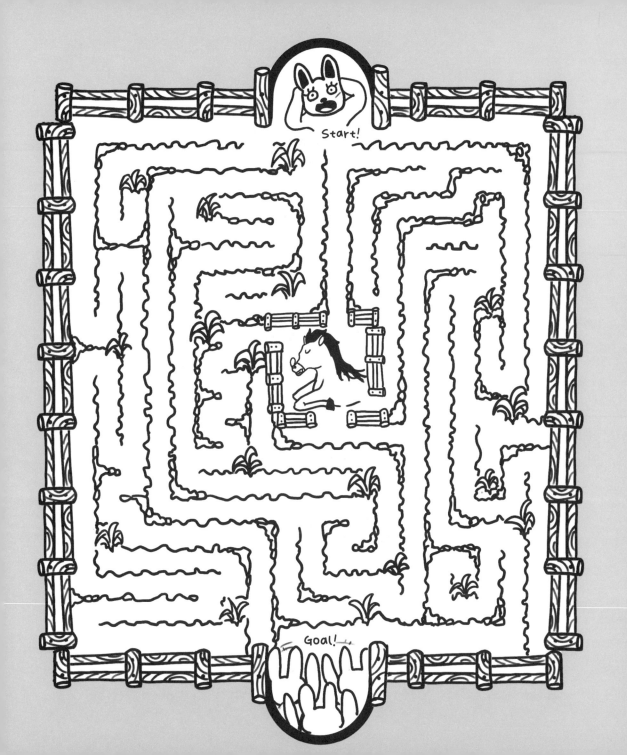

나무를 심어요

식목일을 맞아 멍멍이 친구들이 뒷동산에 올랐어요.
함께 나무를 심기로 했거든요.
일을 마치고 기념사진을 찍고 있는 장면 속에서
숨은 그림을 찾아보아요!

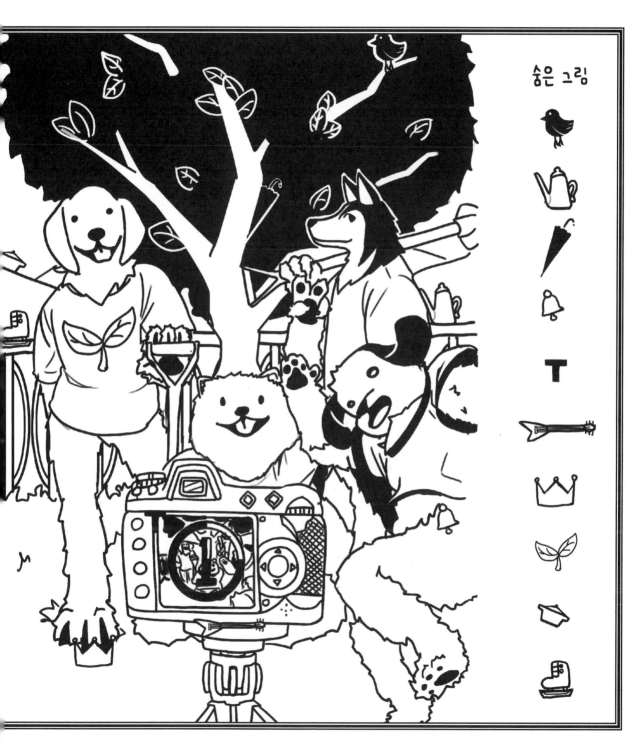

숨은 그림

인내는 쓰고 열매는 달다

멋 달이 지났을까요?
열심히 물을 주고 나무를 가꾸니
드디어 열매가 열렸어요.
트리버 군이 열매를 잔뜩 따서
모두에게 맛보여 줄 수 있게 도와주세요!

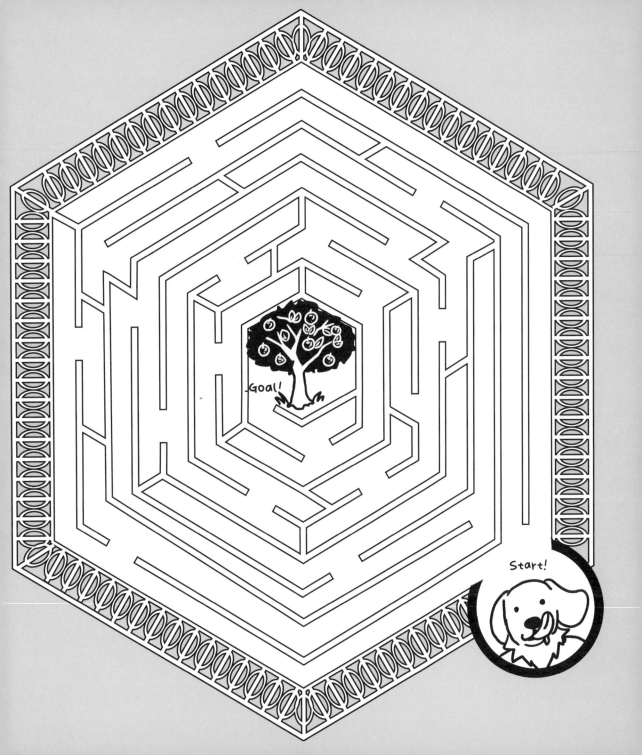
Goal!

Start!

커피는 쓰다

중심가에 '카페'라는 곳이 생겼어요.
그런데... 으악! 뜨겁고 쓰고, 이런 걸 어떻게 먹는 걸까요?
하지만 듣기에 커피는 집중에 좋다는 듯해요.
집중해서 숨은 그림을 찾아볼까요?

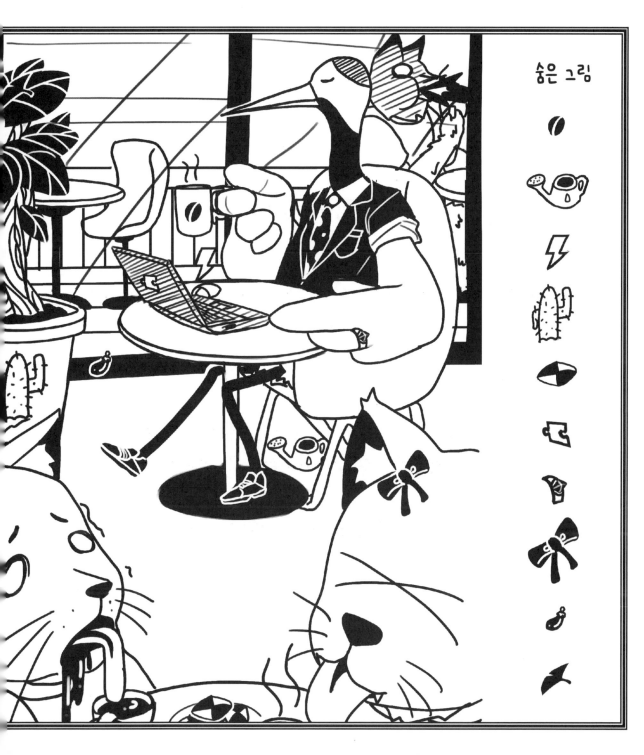

숨은 그림

힐링이 필요해

쓴 커피 맛이 가시지 않아서 고양이들이 괴로운가 봐요.
뜨거운 것도, 쓴 것도 싫어하는 모양이에요.
차갑고... 단 거!
고양이들이 찾는 가게로 안내해 주세요!

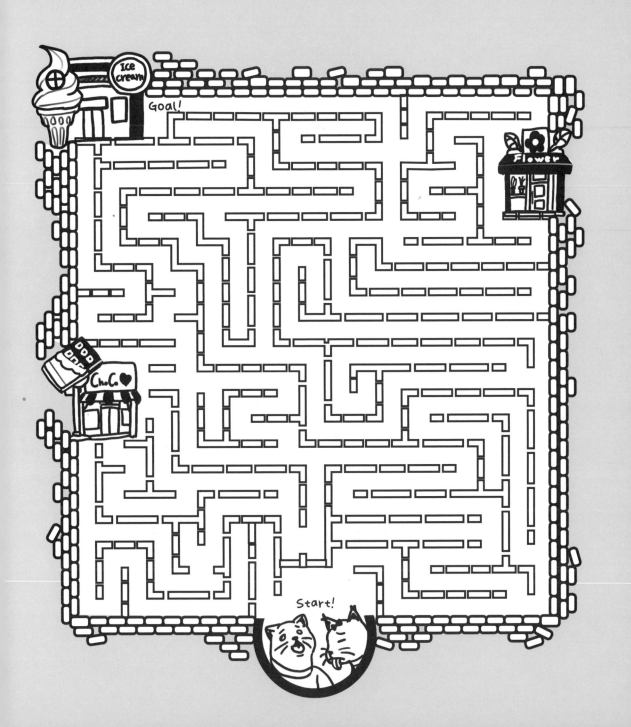

청소 시간

청소 시간이에요.
엄마 곰은 청소기를 돌리고, 언니 곰이 돕고 있네요.
오빠 곰은 막내를 말리고 있어요.
아빠 곰도 곧 일어날 듯하죠?
잡동사니 사이에서 숨은 그림을 찾아보아요!

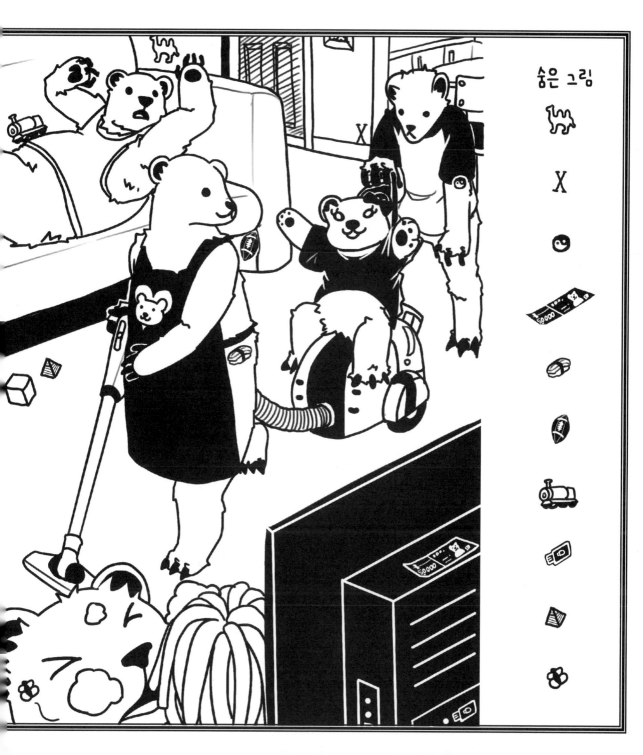

숨은 그림

비상금 사수!

숨은 그림을 찾으면서
혹시 TV 뒤에서 무언가를 발견했나요?
맞아요. 바로 아빠 곰의 비상금이랍니다.
비상금을 지킬 수 있도록 아빠 곰이
TV까지 갈 수 있게 도와주세요!

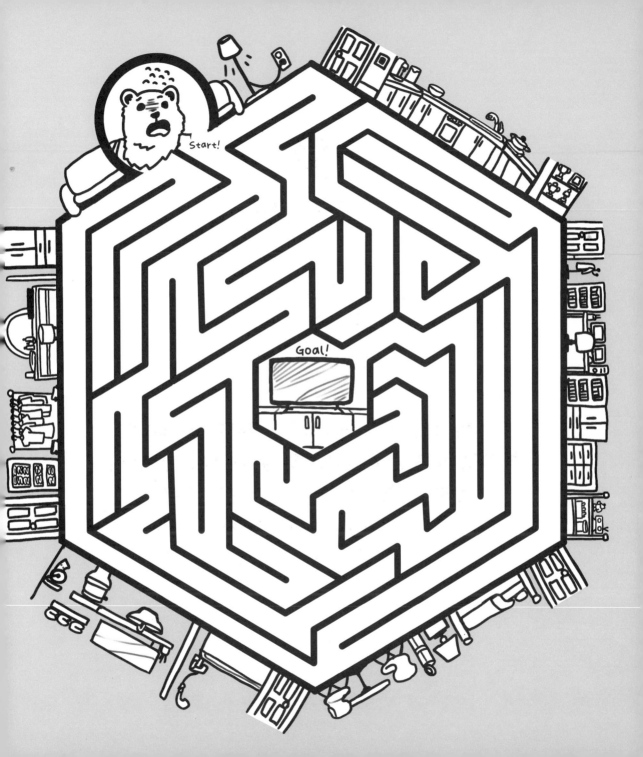

반장은 힘들어

"제발 그만해! 이러다 선생님 오시면 어쩌려고!"
반장인 가젤 군이 소리쳤지만 좀처럼 말을 안 듣네요.
오히려 전보다 시끄러워진 것 같은 교실엔
어떤 그림이 숨어 있을까요?

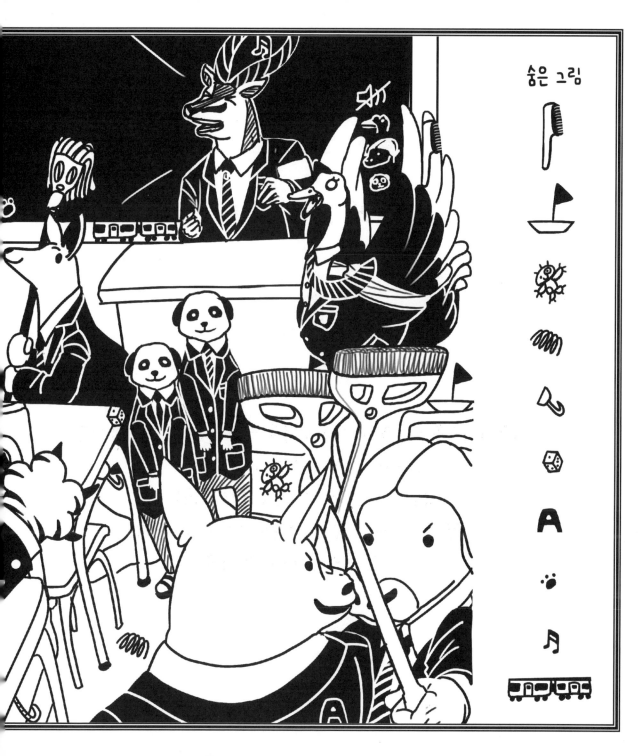

숨은 그림

교무실에 가자

나름의 노력을 기울였지만 아이들은 말을 듣는 기색이 없어요.
그러자 가젤 군은 생각했답니다.
교무실에 가서 선생님을 불러오기로요.
한 층 아래에 있는 교무실까지 갈 수 있도록
가젤 군을 안내해 보아요!

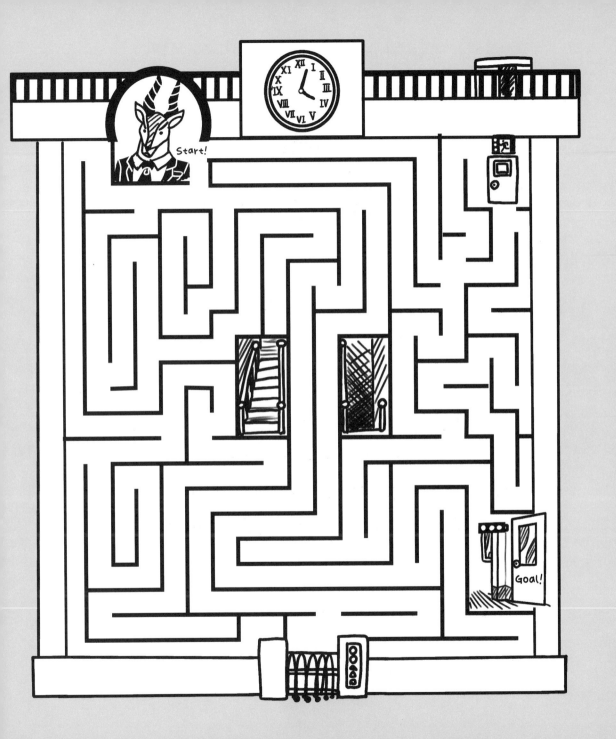

경찰이지만 무서운걸

초롱아귀 씨는 마음씨 좋은 베테랑 경찰이에요.
오늘도 랜턴 대신 초롱불을 들고 순찰에 나섰네요.
그래도... 단점이 있다면 밤에 만나면 무섭다는 점이려나요?
우린 도망치지 말고 숨은 그림을 찾아보아요!

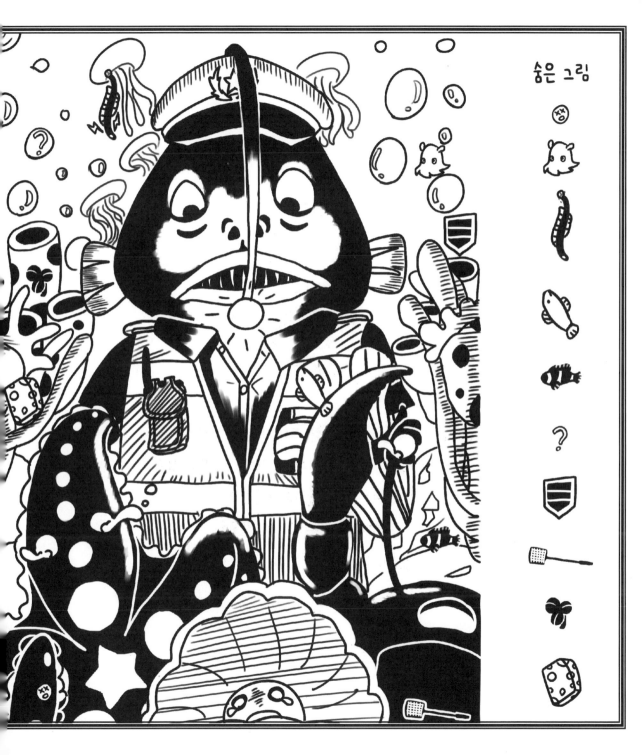

숨은 그림

복귀

깜짝 놀라 울음이 터진 아이들을 달래다 보니
어머나, 벌써 시간이 이렇게 되었네요!
위험한 밤길을 무사히 지나
경찰서로 복귀할 수 있도록
초롱아귀 씨를 도와 볼까요?

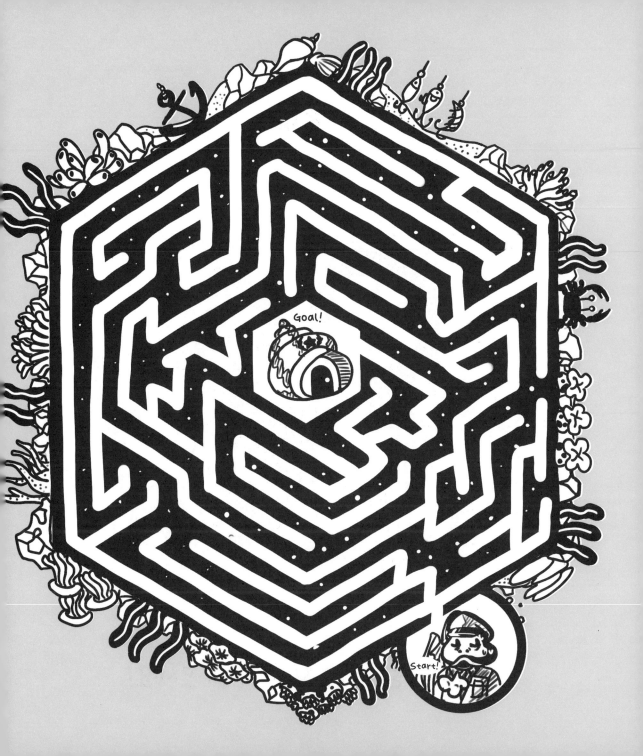

정답

문제를 잘 풀었는지 확인해 보세요!

1

집배원 아저씨

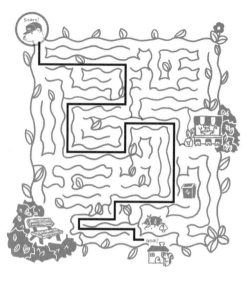

2

거북이 공항

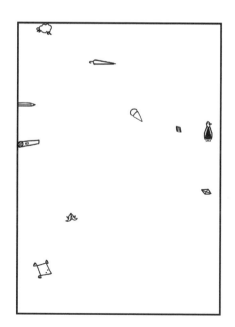

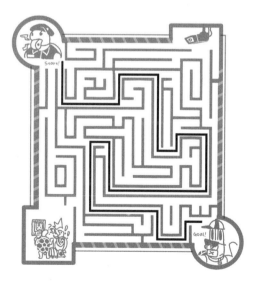

3

햄스터 랜드

4

하마줌마의 파이

5

고양이 강습

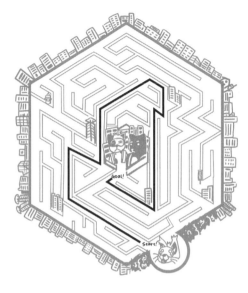

6

소방관 친구들

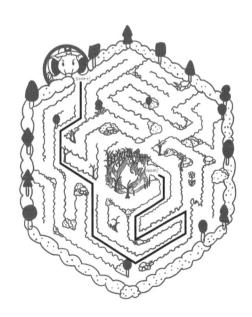

7

늑대군의 모자 트럭

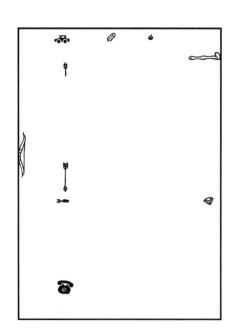

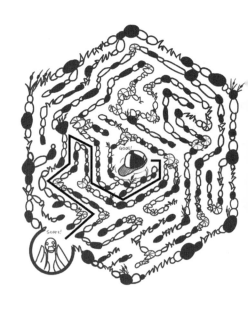

8

나무 위 친목회

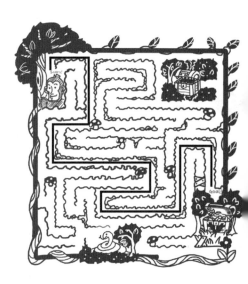

9

펭귄마을 눈 축제

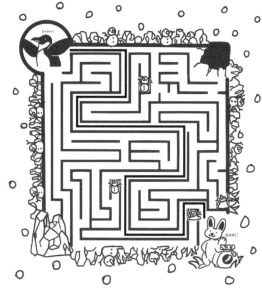

10

숲의 명소 온천폭포

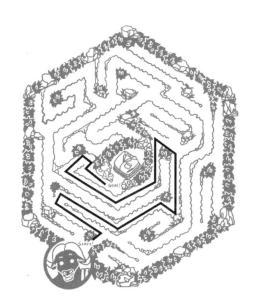

11

롤러코스터

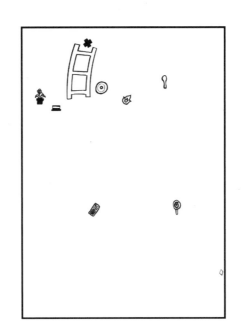

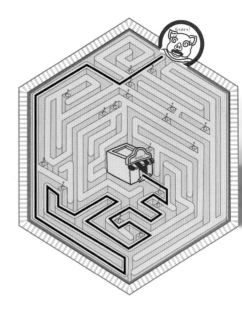

12

바닷속 등교길

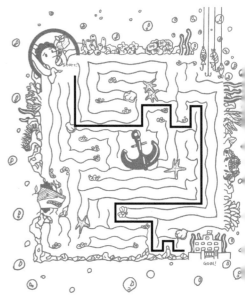

13

코스프레 캠프파이어

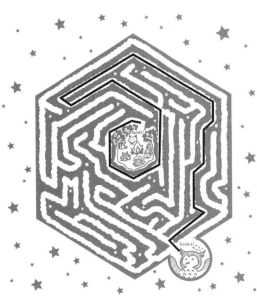

14

깜짝 상자

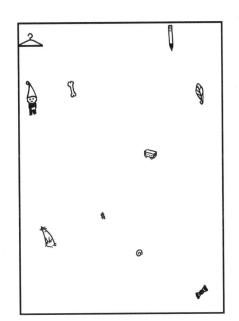

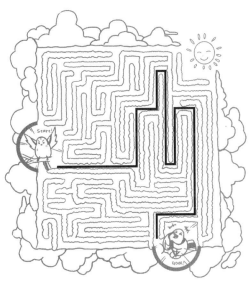

15

당근을 지켜라

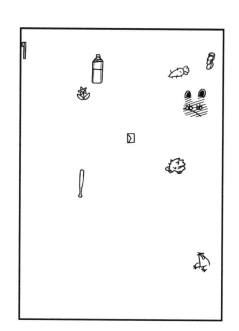

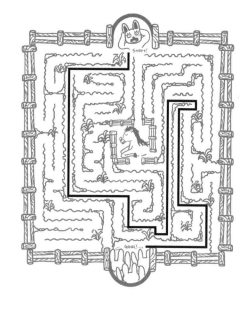

16

나무를 심어요

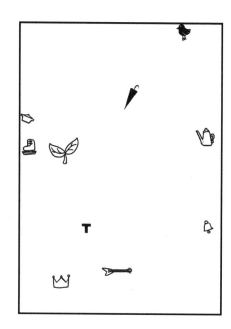

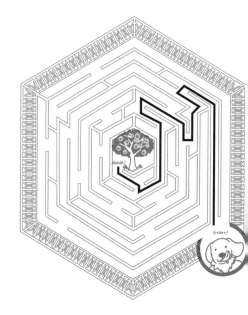

17

커피는 쓰다

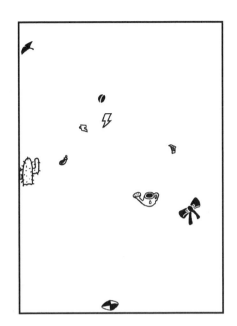

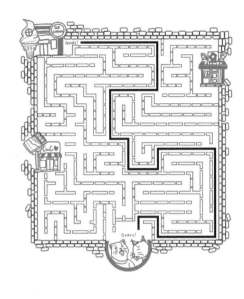

18

청소 시간

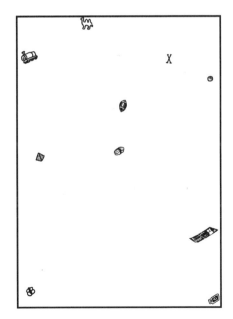

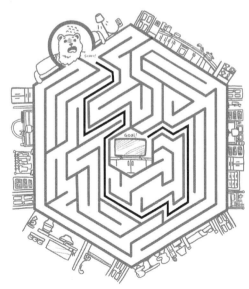

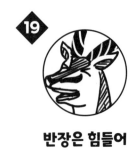

19

반장은 힘들어

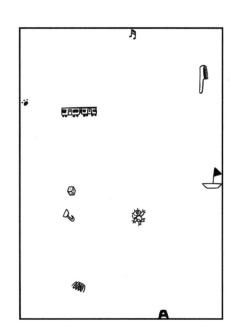

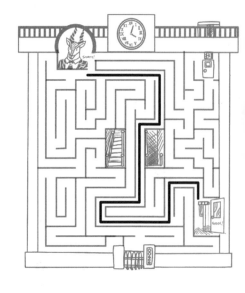

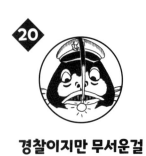

20

경찰이지만 무서운걸